褚遂良楷书集字 唐詩一百首

中国历代经典碑帖集字

李文采／编著

浙江人民美术出版社

图书在版编目（CIP）数据

褚遂良楷书集字唐诗一百首 / 李文采编著. —— 杭州：
浙江人民美术出版社，2022.4（2023.4重印）
（中国历代经典碑帖集字）
ISBN 978-7-5340-9385-2

Ⅰ. ①褚… Ⅱ. ①李… Ⅲ. ①楷书—法帖—中国—唐
代 Ⅳ. ①J292.24

中国版本图书馆CIP数据核字(2022)第034775号

责任编辑　褚潮歌
责任校对　毛依依
责任印制　陈柏荣

中国历代经典碑帖集字

褚遂良楷书集字唐诗一百首

李文采 / 编著

出版发行：浙江人民美术出版社
地　　址：杭州市体育场路347号
电　　话：0571-85174821
经　　销：全国各地新华书店
制　　版：杭州真凯文化艺术有限公司
印　　刷：浙江兴发印务有限公司
开　　本：787mm×1092mm 1/12
印　　张：8.666
版　　次：2022年4月第1版
印　　次：2023年4月第3次印刷
书　　号：ISBN 978-7-5340-9385-2
定　　价：34.00元
如发现印装质量问题，影响阅读，请与出版社营销部联系调换。

目录

城阙辅三秦，风烟望五津。 与君离别意，同是宦游人。 海内存知己，天涯若比邻。 无为在歧路，儿女共沾巾。 王勃《送杜少府之任蜀州》

城阙辅三秦风烟望五津与君
离别意同是宦游人海内存知
己天涯若比邻无为在歧路儿
女共沾巾

王勃送杜少府之任蜀州

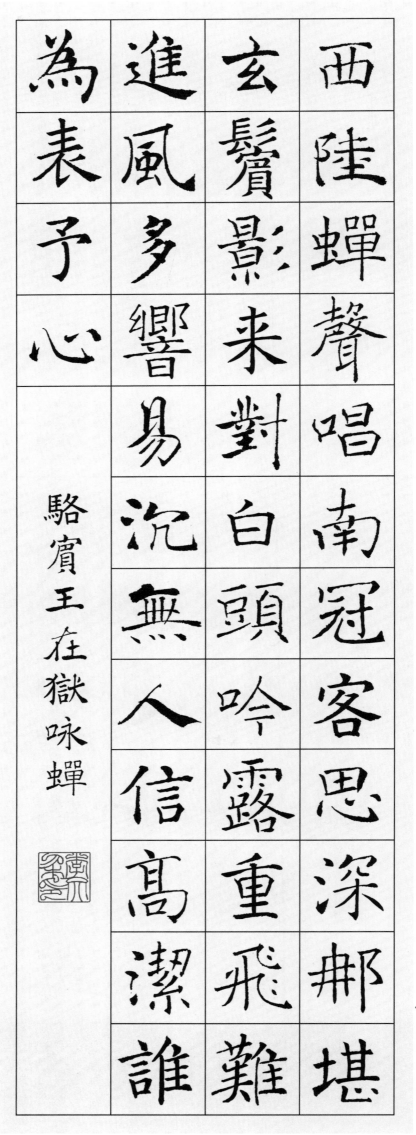

西陆蝉声唱，南冠客思深。那堪玄鬓影，来对白头吟。露重飞难进，风多响易沉。无人信高洁，谁为表予心。

骆宾王《在狱咏蝉》

西陆蝉声唱　南冠客思深　那堪
玄鬓影　来对白头吟　露重飞难
进风　多响易沉　无人信高洁　谁
为表予心

骆宾王在狱咏蝉

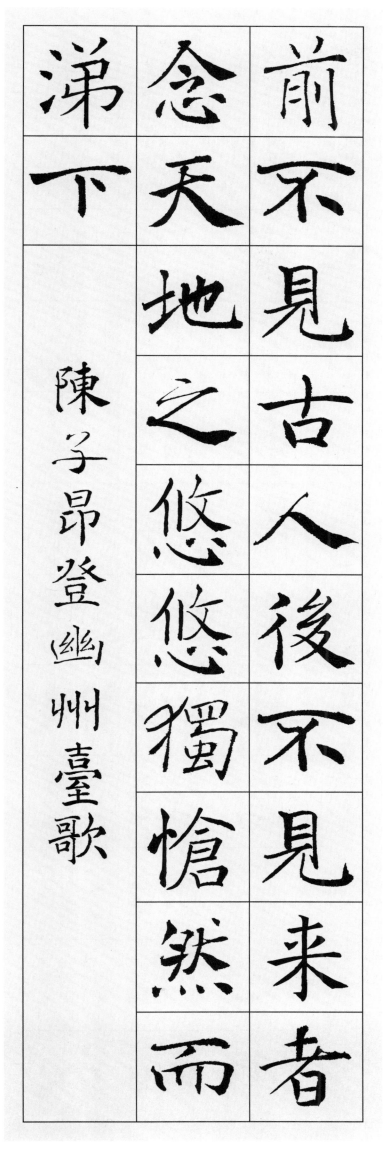

前不見古人後不見来者

念天地之悠悠獨愴然而

涕下

陳子昂登幽州臺歌

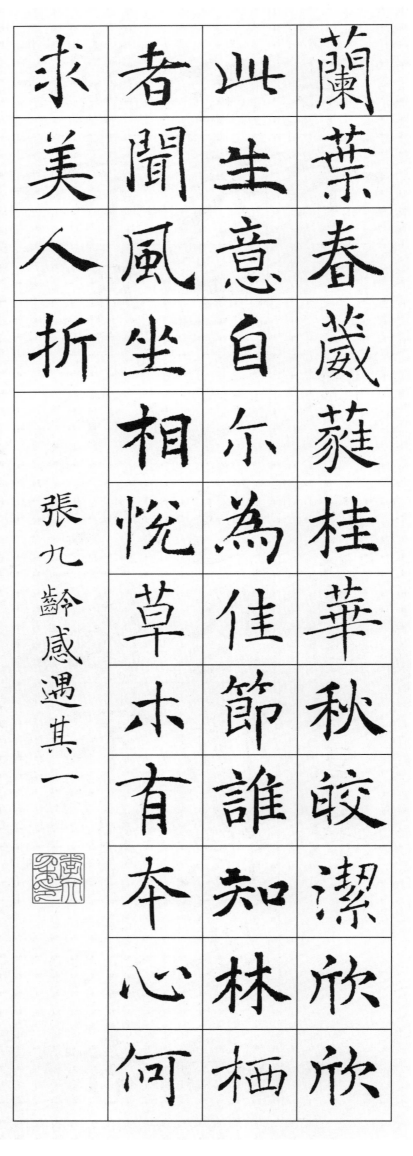

兰叶春葳蕤，桂华秋皎洁。欣欣此生意，自尔为佳节。谁知林栖者，闻风坐相悦。草木有本心，何求美人折。

张九龄《感遇·其一》

蘭葉春葳蕤桂華秋皎潔蘐蕤
此生意自尔為佳節誰知林栖
者聞風坐相悅草木有本心何
求美人折

張九齡感遇其一

江南有丹橘，经冬犹绿林。岂伊地气暖，自有岁寒心。可以荐嘉客，奈何阻重深。运命惟所遇，循环不可寻。徒言树桃李，此木岂无阴。

张九龄《感遇·其二》

江南有丹橘經冬猶綠林豈伊
地氣暖自有歲寒心可以薦嘉
客奈何阻重深運命惟所遇循
環不可尋徒言樹桃李此豈
無陰

張九齡感遇其二

海上生明月
天涯共此時
情人
怨遥夜
竟夕起相思
滅燭憐光
披衣覺露滋
不堪盈手贈
還
寝夢佳期

張九齡望月懷遠

海上生明月，天涯共此时。情人怨遥夜，竟夕起相思。灭烛怜光满，披衣觉露滋。不堪盈手赠，还寝梦佳期。

张九龄《望月怀远》

山光忽西落，池月渐东上。散发乘夕凉，开轩卧闲敞。荷风送香气，竹露滴清响。欲取鸣琴弹，恨无知音赏。感此怀故人，中宵劳梦想。

孟浩然《夏日南亭怀辛大》

孟浩然夏日南亭懷辛大

山光忽西落池月漸東上散髮
乘夕涼開軒臥閑敞荷風送香
氣竹露滴清響欲取鳴琴彈恨
無知音賞感此懷故人中宵勞
夢想

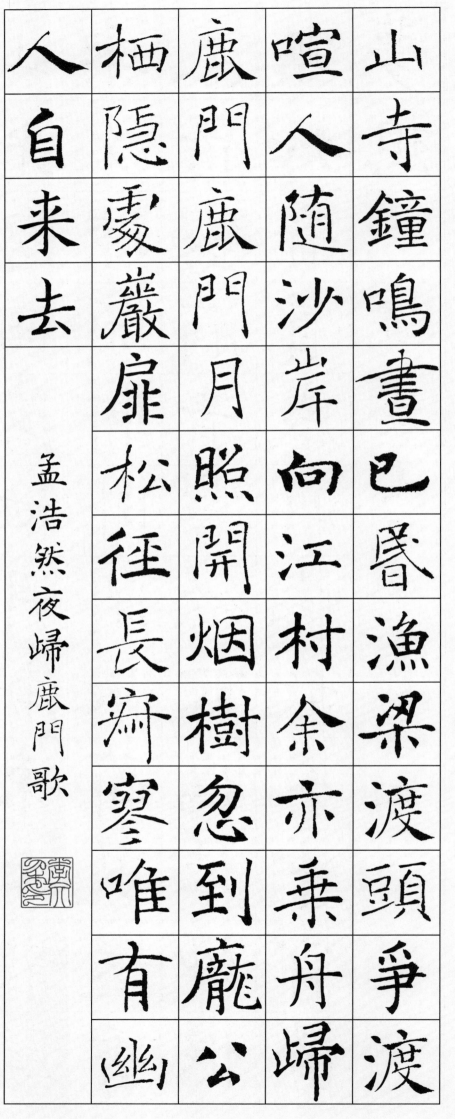

山寺钟鸣昼已昏，渔梁渡头争渡喧。人随沙岸向江村，余亦乘舟归鹿门。鹿门月照开烟树，忽到庞公栖隐处。岩扉松径长寂寥，唯有幽人自来去。

孟浩然《夜归鹿门歌》

山寺钟鸣昼已昏渔梁渡头争渡
喧人随沙岸向江村余亦乘舟归
鹿门鹿门月照开烟树忽到庞公
栖隐处岩扉松径长寂寥唯有幽
人自来去

孟浩然夜归鹿门歌

夕陽度西嶺

群壑倏已暝

松月生夜涼

風泉滿清聽

樵人歸欲盡

煙鳥棲初定

之子期宿來

孤琴候蘿徑

孟浩然宿業師山房待丁大不至

夕阳度西岭，群壑倏已暝。松月生夜凉，风泉满清听。樵人归欲尽，烟鸟栖初定。之子期宿来，孤琴候萝径。

孟浩然《宿业师山房待丁大不至》

人事有代謝 往来成古今 江

留勝迹 我輩復登臨 水落魚梁

淺天寒夢澤深 羊公碑尚在 讀

罷淚沾襟

孟浩然與諸子登峴山

人事有代谢，往来成古今。江山留胜迹，我辈复登临。水落鱼梁浅，天寒梦泽深。羊公碑尚在，读罢泪沾襟。

孟浩然《与诸子登岘山》

孟浩然宿建德江

移舟泊烟渚日暮客愁

新野旷天低树江清月

近人

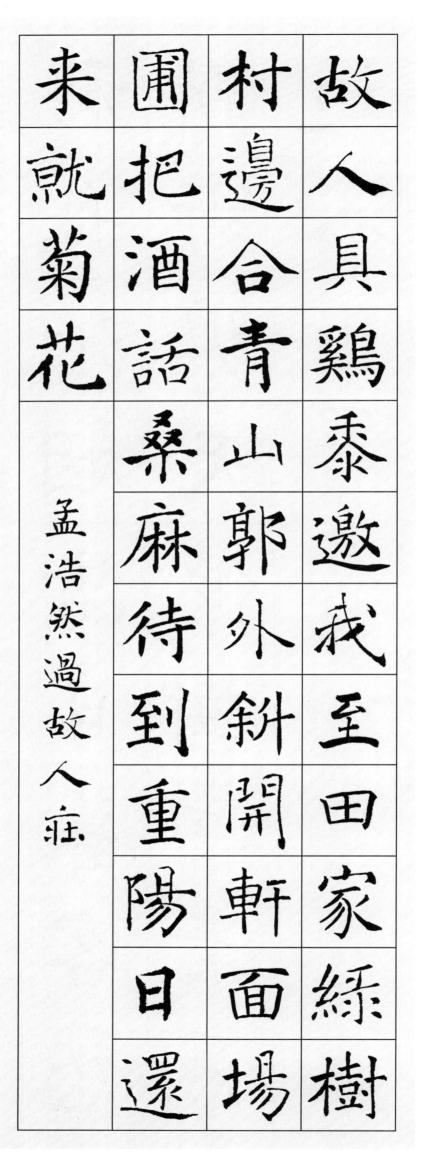

故人具鸡黍，邀我至田家。绿树村边合，青山郭外斜。开轩面场圃，把酒话桑麻。待到重阳日，还来就菊花。

孟浩然《过故人庄》

故人具鸡黍邀我至田家绿树村边合青山郭外斜开轩面场圃把酒话桑麻待到重阳日还来就菊花

孟浩然过故人庄

寂寂竟何待，朝朝空自归。欲寻芳草去，惜与故人违。当路谁相假，知音世所稀。只应守寂寞，还掩故园扉。

孟浩然《留别王维》

掩	假	芳	寂
故	知	草	寂
园	音	去	竟
扉	世	惜	何
	所	与	待
孟	稀	故	朝
浩	只	人	朝
然	应	违	空
留	守	当	自
别	寂	路	归
王	寞	谁	欲
维	还	相	寻

春眠不觉晓，处处闻啼鸟。夜来风雨声，花落知多少。

孟浩然《春晓》

春眠不觉晓，处处闻啼鸟。夜来风雨声，花落知多少。

孟浩然春晓

北阙休上书，南山归敝庐。不才明主弃，多病故人疏。白发催年老，青阳逼岁除。永怀愁不寐，松月夜窗虚。 孟浩然《岁暮归南山》

北 休 上 書 南 山 歸 敝 廬 不 才

明 主 棄 多 病 故 人 疏 白 髮 催 年

老 青 陽 逼 歲 除 永 懷 愁 不 寐 松

月 夜 窗 虛

孟浩然歲暮歸南山

白日依山盡黃河入海

流欲窮千里目更上一

層樓

王之渙登鸛雀樓

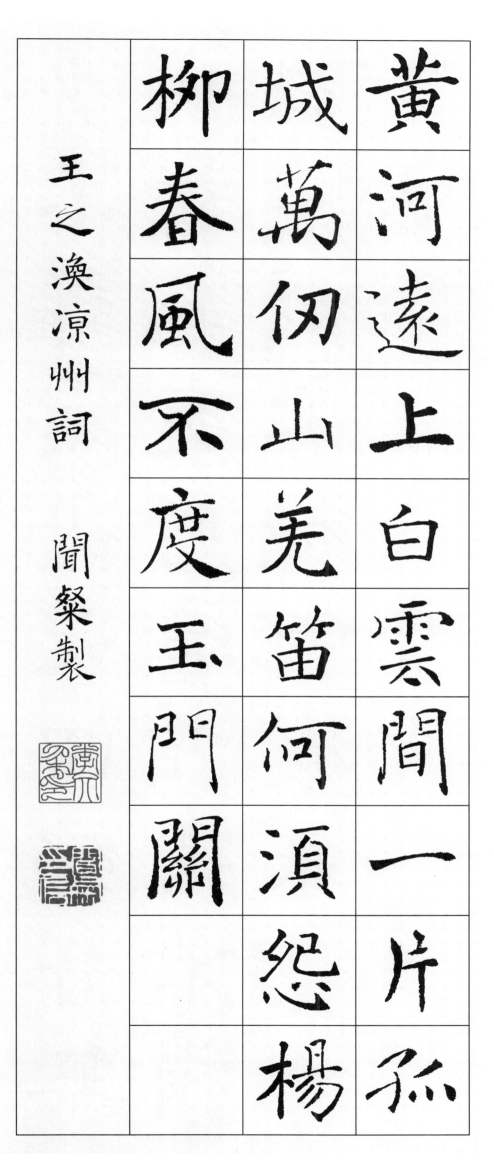

王之渙凉州詞

黄河遠上白雲間一片孤
城萬仞山羌笛何須怨楊
柳春風不度玉門關

聞粲製

黄河远上白云间，一片孤城万仞山。羌笛何须怨杨柳，春风不度玉门关。

王之涣《凉州词》

17

少小離家老大回鄉音無

改鬢毛衰兒童相見不相

識笑問客從何豪来

賀知章回鄉偶書　聞粲製

隱隱飛橋隔野烟石磯西

畔問漁船桃花盡日隨流

水洞在清溪何處邊

張旭桃花溪　聞粲製

隐隐飞桥隔野烟，石矶西畔问渔船。桃花尽日随流水，洞在清溪何处边。

张旭《桃花溪》

客路青山下，行舟绿水前。潮平两岸阔，风正一帆悬。海日生残夜，江春入旧年。乡书何处达，归雁洛阳边。

王湾《次北固山下》

客路青山下行舟綠水前潮平
兩岸闊風正一帆懸海日生殘
夜江春入舊年鄉書何處達歸
雁洛陽邊

王灣次北固山下

葡萄美酒夜光杯
欲飲琵琶
琵馬上催醉臥沙場君莫
笑古来远戰幾人面

王翰凉州詞 閒粲製

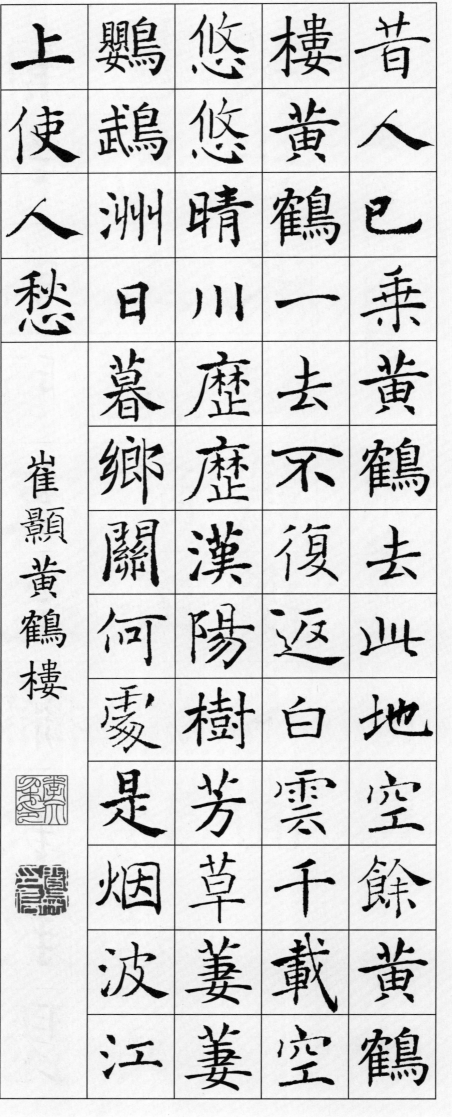

昔人已乘黄鹤去，此地空余黄鹤楼。黄鹤一去不复返，白云千载空悠悠。晴川历历汉阳树，芳草萋萋鹦鹉洲。日暮乡关何处是，烟波江上使人愁。

崔颢《黄鹤楼》

昔人已乘黄鹤去此地空餘黄鹤
樓黄鶴一去不復返白雲千載空
悠悠晴川歷歷漢陽樹芳草萋萋
鸚鵡洲日暮鄉關何處是烟波江
上使人愁

崔顥黃鶴樓

秦時明月漢時關萬里長

遠人未還但使龍城飛將

在不教胡馬度陰山

王昌齡出塞　聞粲製

闺中少妇不知愁春日

妆上翠楼忽见陌头杨柳

色悔教夫婿觅封侯

王昌龄闺怨

闻粲製

寒雨連江夜入吳平明送
客楚山孤洛陽親友如相
問一片冰心在玉壺

王昌齡芙蓉樓送辛漸

寒雨连江夜入吴，平明送客楚山孤。洛阳亲友如相问，一片冰心在玉壶。 王昌龄《芙蓉楼送辛渐》

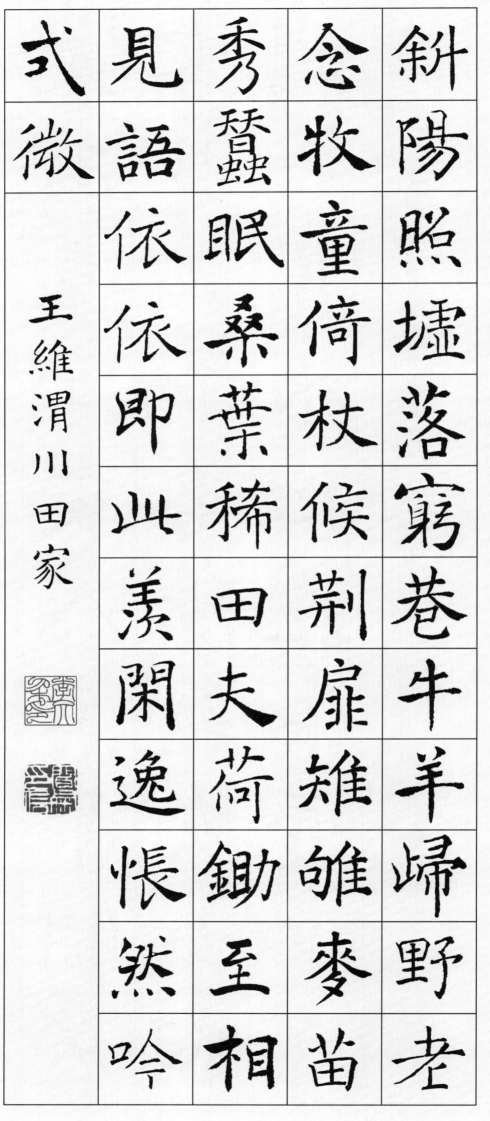

斜陽照墟落窮巷牛羊歸野老念牧童倚杖候荊扉雉雊麥苗秀蠶眠桑葉稀田夫荷鋤至相見語依依即此羨閑逸悵然吟式微

王維渭川田家

斜阳照墟落，穷巷牛羊归。野老念牧童，倚杖候荆扉。雉雊麦苗秀，蚕眠桑叶稀。田夫荷锄至，相见语依依。即此羡闲逸，怅然吟式微。

王维《渭川田家》

君
自
故
鄉
来
應
知
故
鄉

事
来
日
綺
窗
前
寒
梅
著

花
未

王維雜詩

空山不見人但聞人語
響返景入深林復照青
苔上　王維鹿柴

晚年惟好静，万事不关心。自顾无长策，空知返旧林。松风吹解带，山月照弹琴。君问穷通理，渔歌入浦深。

王维《酬张少府》

歌	帶	無	晚
入	山	長	年
浦	月	榮	惟
深	照	空	好
	彈	知	靜
	琴	返	萬
	君	舊	事
王維酬張少府	問	林	不
	窮	松	關
	通	風	心
	理	吹	自
	漁	解	顧

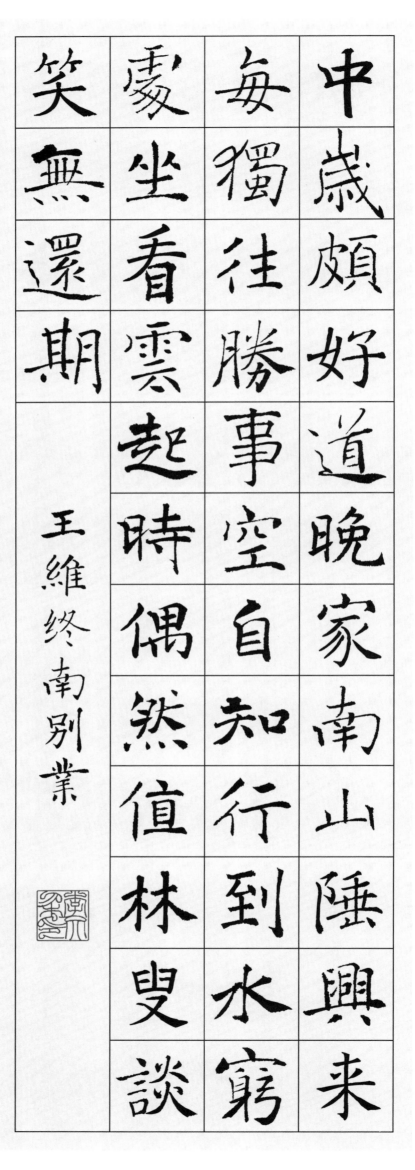

中岁颇好道，晚家南山陲。兴来每独往，胜事空自知。行到水穷处，坐看云起时。偶然值林叟，谈笑无还期。

王维《终南别业》

中岁颇好道晚家南山陲兴来

每独往胜事空自知行到水窍

零坐看云起时偶然值林叟谈

笑无还期

王维终南别业

獨坐幽篁裏彈琴復長
嘯深林人不知明月來
相照

王維竹里館

独坐幽篁里，弹琴复长啸。深林人不知，明月来相照。

王维《竹里馆》

相 枝 紅
思 顧 豆
　 君 生
　 多 南
王 采 國
維 擷 春
相 此 来
思 物 發
　 最 幾

红豆生南国，春来发几枝。愿君多采撷，此物最相思。

王维《相思》

寒山轉蒼翠秋水日潺湲倚杖

柴門外臨風聽暮蟬渡頭餘落

日墟里上孤煙復值接輿醉

歌五柳前

王維輞川閑居贈裴秀才迪

寒山转苍翠，秋水日潺湲。倚杖柴门外，临风听暮蝉。渡头余落日，墟里上孤烟。复值接舆醉，狂歌五柳前。

王维《辋川闲居赠裴秀才迪》

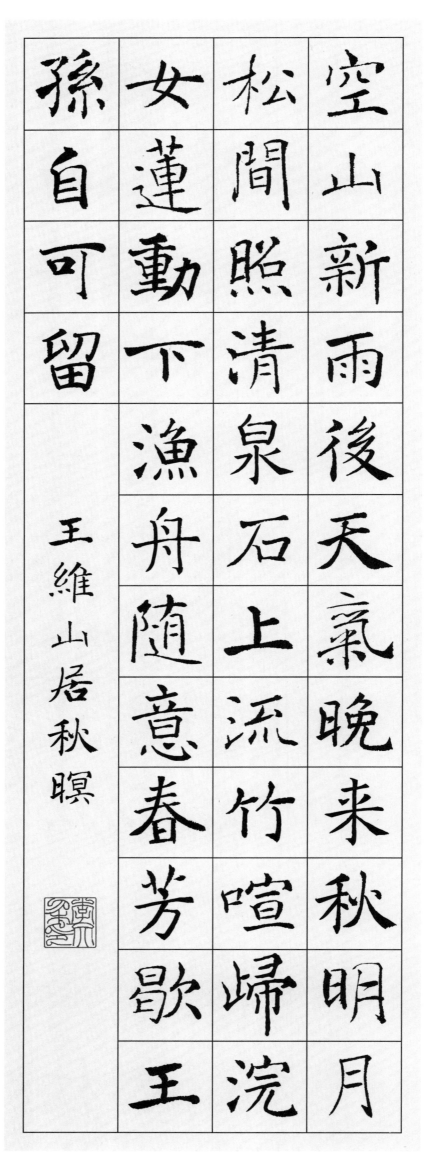

空山新雨后，天气晚来秋。明月松间照，清泉石上流。竹喧归浣女，莲动下渔舟。随意春芳歇，王孙自可留。

王维《山居秋暝》

空山新雨後天氣晚来秋明月
松間照清泉石上流竹喧歸浣
女蓮動下漁舟随意春芳歇王
孫自可留

王維山居秋暝

獨在異鄉為異客每逢佳

節倍思親遙知兄弟登高

憂遍插茱萸少一人

王維九月九日憶山東兄弟

独在异乡为异客，每逢佳节倍思亲。遥知兄弟登高处，遍插茱萸少一人。

王维《九月九日忆山东兄弟》

渭城朝雨浥轻尘

客舍青青柳色新

劝君更尽一杯酒

西出阳关无故人

王维渭城曲　闻粲制

積雨空林烟火遲蒸藜炊黍饷東菑

漠漠水田飛白鷺陰陰夏木囀黃鸝

山中習靜觀朝槿松下清齋折露葵

野老與人爭席罷海鷗事更相疑

王維積雨輞川莊作

积雨空林烟火迟，蒸藜炊黍饷东菑。漠漠水田飞白鹭，阴阴夏木啭黄鹂。山中习静观朝槿，松下清斋折露葵。野老与人争席罢，海鸥何事更相疑。

王维《积雨辋川庄作》

相期邀雲漢

同交歡醉後各分散永結無情游

春我歌月徘徊我舞影零亂醒時

徒隨我身暫伴月將影行樂須及

明月對影成三人既不解飲

花間一壺酒獨酌無相親舉杯邀

李白月下獨酌

花间一壶酒，独酌无相亲。举杯邀明月，对影成三人。月既不解饮，影徒随我身。暂伴月将影，行乐须及春。我歌月徘徊，我舞影零乱。醒时同交欢，醉后各分散。永结无情游，相期邈云汉。

李白《月下独酌》

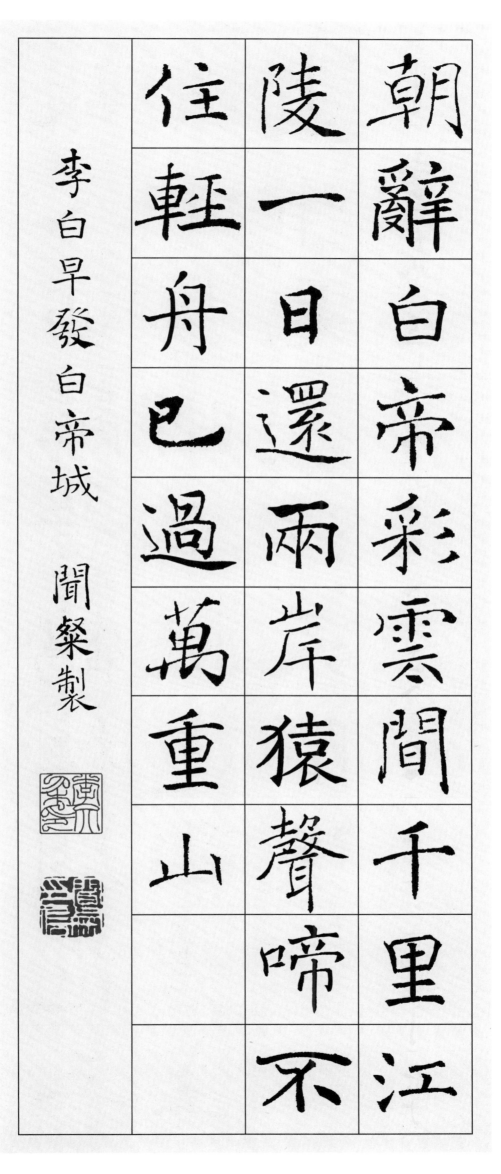

朝辞白帝彩云间，千里江陵一日还。两岸猿声啼不住，轻舟已过万重山。

李白《早发白帝城》

朝辞白帝彩雲間千里江
陵一日還兩岸猿聲啼不
住輕舟已過萬重山

李白早發白帝城　聞粲製

39

故人西辞黄鹤楼烟花三

月下扬州孤帆远影碧空

尽唯见长江天际流

李白黄鹤楼送孟浩然之廣陵

吾愛孟夫子風流天下聞紅顏

棄軒冕白首臥松雲醉月頻中

聖迷花不事君高山安可仰徒

此揖清芬

李白贈孟浩然

雲想衣裳花想容春風拂

檻露華濃若非羣玉山頭

見會向瑤臺月下逢

李白清平調其一 聞粲製

金樽清酒斗十千，玉盘珍羞直万钱。停杯投箸不能食，拔剑四顾心茫然。欲渡黄河冰塞川，将登太行雪满山。闲来垂钓碧溪上，忽复乘舟梦日边。行路难，行路难，多歧路，今安在。长风破浪会有时，直挂云帆济沧海。

李白《行路难·其一》

金樽清酒斗十千玉盤珍羞直萬錢停

杯投箸不能食拔劍四顧心茫然欲渡

黃河冰塞川將登太行雪滿山閑来垂

釣碧溪上忽復乘舟夢日邊行路難行

路難多歧路今安在長風破浪會有時

直挂雲帆濟滄海

李白行路難其一

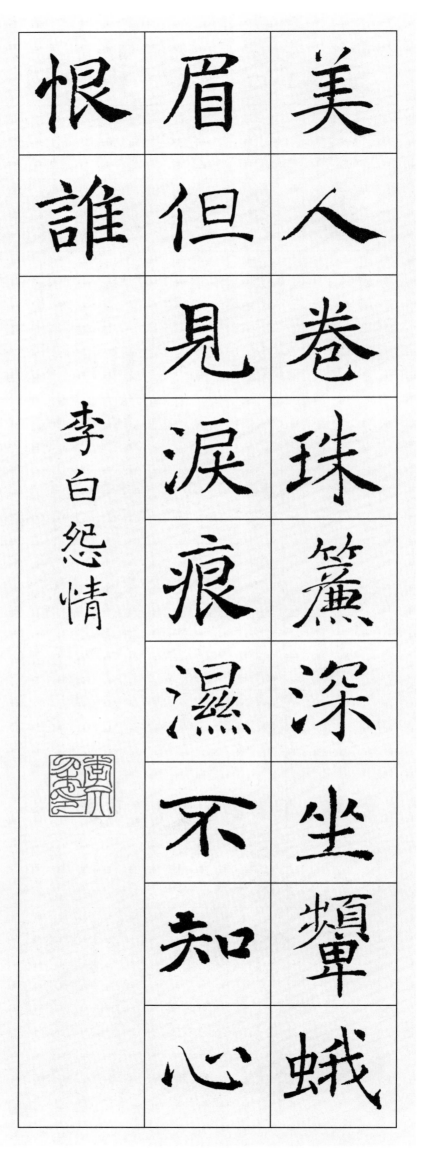

美人卷珠帘，深坐颦蛾眉。但见泪痕湿，不知心恨谁。

李白《怨情》

美人卷珠帘深坐颦蛾眉但见泪痕湿不知心恨谁

李白怨情

玉階生白露夜久侵羅

襪却下水精簾玲瓏

秋月

玉阶生白露，夜久侵罗袜。却下水精帘，玲珑望秋月。

李白《玉阶怨》

45

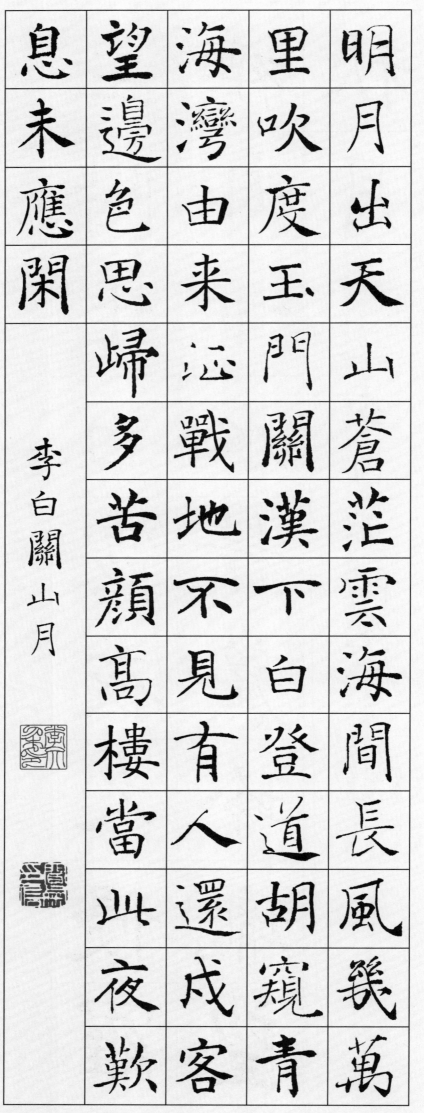

明月出天山，蒼茫雲海間長風幾萬
里吹度玉門關漢下白登道胡窺青
海灣由来遠戰地不見有人還戍客
望邊色思歸多苦顏高樓當此夜歎
息未應閑

李白關山月

明月出天山，苍茫云海间。长风几万里，吹度玉门关。汉下白登道，胡窥青海湾。由来征战地，不见有人还。戍客望边色，思归多苦颜。高楼当此夜，叹息未应闲。

李白《关山月》

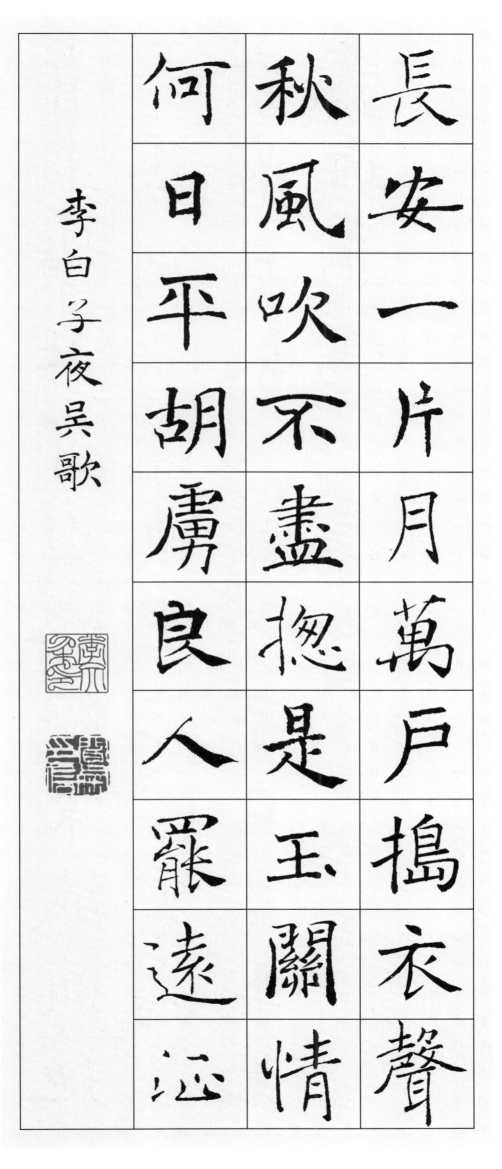

長安一片月萬戶擣衣聲

秋風吹不盡總是玉關情

何日平胡虜良人罷遠征

李白子夜吳歌

长安一片月，万户捣衣声。秋风吹不尽，总是玉关情。何日平胡虏，良人罢远征。

李白《子夜吴歌》

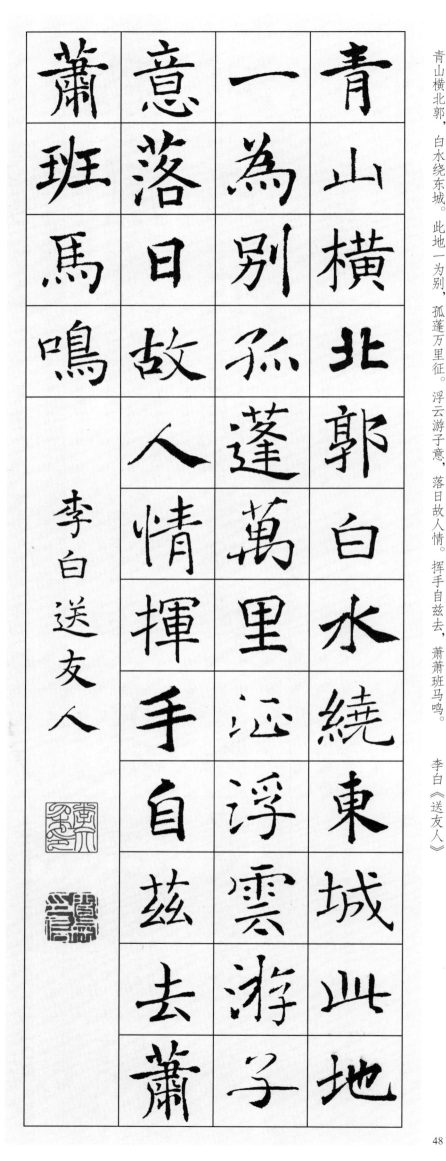

青山横北郭，白水绕东城。此地一为别，孤蓬万里征。浮云游子意，落日故人情。挥手自兹去，萧萧班马鸣。

李白《送友人》

青山横北郭　白水绕东城　此地一为别　孤蓬万里征　浮云游子意　落日故人情　挥手自兹去　萧萧班马鸣

李白送友人

名花傾國兩相歡　常得君

王帶笑看　解釋春風無限

恨　沉香亭北倚闌干

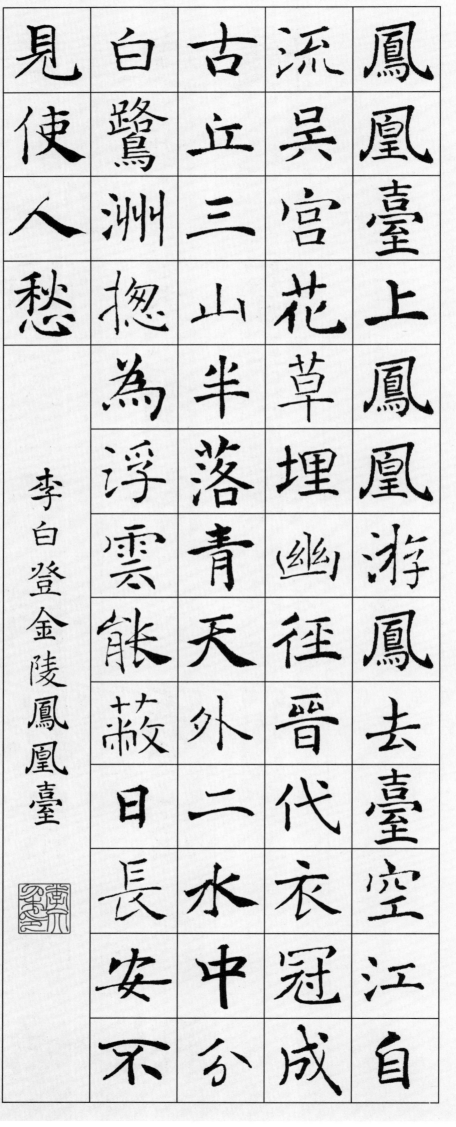

凤凰台上凤凰游，凤去台空江自流。吴宫花草埋幽径，晋代衣冠成古丘。三山半落青天外，二水中分白鹭洲。总为浮云能蔽日，长安不见使人愁。

李白《登金陵凤凰台》

鳳凰臺上鳳凰游　鳳去臺空江自
流　吴宫花草埋幽径晋代衣冠成
古丘三山半落青天外二水中分
白鷺洲總為浮雲能蔽日長安
見使人愁

李白登金陵鳳凰臺

床前明月光，疑是地上霜。举头望明月，低头思故乡。

李白《静夜思》

床前明月光疑是地上
霜举头望明月低头思
故乡

李白静夜思

清溪深不测，隐处唯孤云。松际露微月，清光犹为君。茅亭宿花影，药院滋苔纹。余亦谢时去，西山鸾鹤群。

常建《宿王昌龄隐居》

清溪深不测隐处唯孤云松际

露微月清光犹为君茅亭宿花

影药院滋苔纹余亦谢时去西

山鸾鹤群

常建宿王昌龄隐居

清晨入古寺　初日照高林　曲径

通幽处　禅房花木深　山光悦鸟

性　潭影空人心　万籁此俱寂

餘鐘磬音

常建題破山寺後禪院

清晨入古寺，初日照高林。曲径通幽处，禅房花木深。山光悦鸟性，潭影空人心。万籁此俱寂，但余钟磬音。

常建《题破山寺后禅院》

更　深　月　色　半　人　家　北　斗　阑

干　南　斗　斜　今　夜　偏　知　春　气

暖　蟲　聲　新　透　綠　窗　紗

劉方平月夜

聞粲製

岱宗夫如何，齐鲁青未了。造化钟神秀，阴阳割昏晓。荡胸生层云，决眦入归鸟。会当凌绝顶，一览众山小。

杜甫《望岳》

岱宗夫如何，齊魯青未了，造化鐘神秀，陰陽割昏曉，蕩胸生層雲，決眥入歸鳥，會當凌絕頂，一覽眾山小

杜甫望嶽

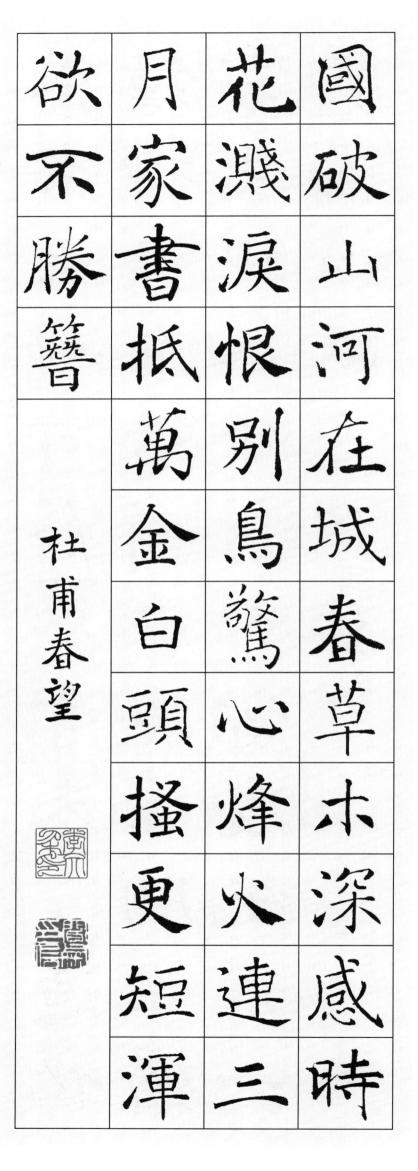

国破山河在，城春草木深。感时花溅泪，恨别鸟惊心。烽火连三月，家书抵万金。白头搔更短，浑欲不胜簪。

杜甫《春望》

杜甫春望

今夜鄜州月，閨中只獨看。遙憐

小兒女，未解憶長安。香霧雲鬟

濕清輝玉臂寒。何時倚虛幌雙

照淚痕乾

杜甫月夜

今夜鄜州月，闺中只独看。遥怜小儿女，未解忆长安。香雾云鬟湿，清辉玉臂寒。何时倚虚幌，双照泪痕干。

杜甫《月夜》

57

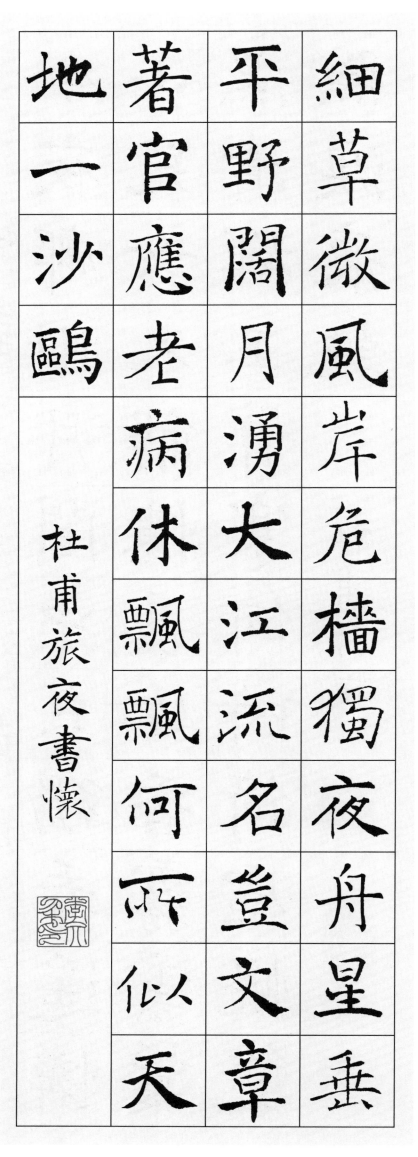

細草微風岸，危檣獨夜舟。星垂平野闊，月湧大江流。名豈文章著，官應老病休。飄飄何所似，天地一沙鷗。

細草微風岸，危檣獨夜舟。星垂平野闊，月涌大江流。名豈文章著，官应老病休。飘飘何所似，天地一沙鸥。

杜甫《旅夜书怀》

杜甫旅夜書懷

丞相祠堂何處尋錦官城外柏森
森映階碧草自春色隔葉黃鸝空
好音三顧頻煩天下計兩朝開濟
老臣心出師未捷身先死長使英
雄淚滿襟

杜甫蜀相

岐王宅裏尋常見崔九堂

前幾度聞正是江南好風

落花時節又逢君

杜甫江南逢李龜年

岐王宅里寻常见，崔九堂前几度闻。正是江南好风景，落花时节又逢君。

杜甫《江南逢李龟年》

劍外忽傳收蓟北初聞涕淚瀰衣
裳卻看妻子愁何在漫卷詩書喜
欲狂白日放歌須縱酒青春作伴
好還鄉即從巴峽穿巫峽便下襄
陽向洛陽

杜甫聞官軍收河南河北

剑外忽传收蓟北，初闻涕泪满衣裳。却看妻子愁何在，漫卷诗书喜欲狂。白日放歌须纵酒，青春作伴好还乡。即从巴峡穿巫峡，便下襄阳向洛阳。 杜甫《闻官军收河南河北》

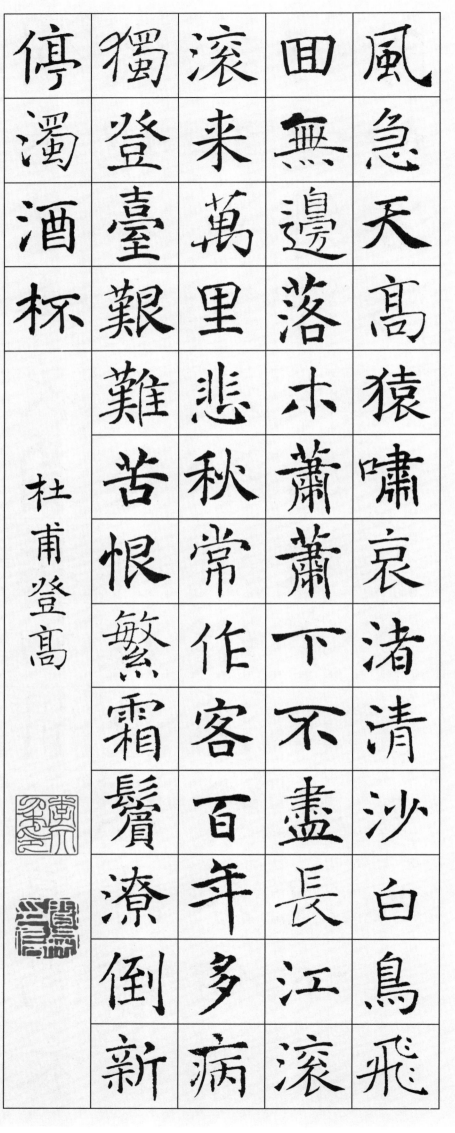

风急天高猿啸哀，渚清沙白鸟飞回。无边落木萧萧下，不尽长江滚滚来。万里悲秋常作客，百年多病独登台。艰难苦恨繁霜鬓，潦倒新停浊酒杯。

杜甫《登高》

功蓋三分國　名成八陣

圖江流石不轉遺恨失

吞吳

杜甫八陣圖

功盖三分国，名成八阵图。江流石不转，遗恨失吞吴。

杜甫《八阵图》

舍南舍北皆春水，但见群鸥日日来。花径不曾缘客扫，蓬门今始为君开。盘飧市远无兼味，樽酒家贫只旧醅。肯与邻翁相对饮，隔篱呼取尽余杯。

杜甫《客至》

舍南舍北皆春水但見羣鷗日自来花径不曾缘客掃蓬門今始為君開盤飧市遠無兼味樽酒家貧只舊醅肯與鄰翁相對飲隔籬啐取盡餘杯

杜甫客至

蒼蒼竹林寺，杳杳鐘聲

晚荷笠帶斜陽青山獨

歸遠

劉長卿送靈澈上人

苍苍竹林寺，杳杳钟声晚。荷笠带斜阳，青山独归远。

刘长卿《送灵澈上人》

65

一路經行處　莓苔見屐痕　白雲
依靜渚　春草閉閑門　過雨看松
色　隨山到水源　溪花與禪意　相
對亦忘言

劉長卿尋南溪常山道人隱居

一路经行处，莓苔见屐痕。白云依静渚，春草闭闲门。过雨看松色，随山到水源。溪花与禅意，相对亦忘言。

刘长卿《寻南溪常山道人隐居》

月落乌啼霜满天，江枫渔火对愁眠。姑苏城外寒山寺，夜半钟声到客船。

张继《枫桥夜泊》

張繼楓橋夜泊

聞粲製

寺	火	月
夜	對	落
半	愁	烏
鐘	眠	啼
聲	姑	霜
到	蘇	滿
客	城	天
船	外	江
	寒	楓
	山	漁

春城无处不飞花，寒食东风御柳斜。日暮汉宫传蜡烛，轻烟散入五侯家。

韩翃《寒食》

烛	風	春
輕	御	城
烟	柳	無
散	斜	處
入	日	不
五	暮	飛
侯	漢	花
家	宫	寒
	傳	食
	蠟	東

韓翃寒食

聞粲製

落帆逗淮鎮，停舫臨孤驛。浩浩風起波，冥冥日沉夕。人歸山郭暗，雁下蘆洲白。獨夜憶秦關，聽鐘未眠客。

韋應物《夕次盱眙縣》

落帆逗淮鎮停舫臨孤驛浩浩

風起波冥冥日沉夕人歸山郭

暗雁下蘆洲白獨夜憶秦關聽

鐘未眠客

去年花裏逢君別　今日花開又一

年世事茫茫難自料春愁黯黯獨

成眠身多疾病思田里邑有流

愧俸錢聞道欲来相問訊西

月幾回圓

韋應物寄李儋元錫

去年花里逢君别，今日花开又一年。世事茫茫难自料，春愁黯黯独成眠。身多疾病思田里，邑有流亡愧俸钱。闻道欲来相问讯，西楼望月几回圆。

韦应物《寄李儋元锡》

獨憐幽草澗邊生上有黃

鸝深樹鳴春潮帶雨晚来

急野渡無人舟自横

韋應物滁州西澗　聞粲製

独怜幽草涧边生，上有黄鹂深树鸣。春潮带雨晚来急，野渡无人舟自横。

韦应物《滁州西涧》

林暗草惊风将军夜引弓

平明寻白羽没在石

棱中

盧綸塞下曲其二

月
黑
雁
飛
高
單
于
夜
遁

逃
欲
將
輕
騎
逐
大
雪
滿

弓
刀

盧綸塞下曲其三

月黑雁飞高，单于夜遁逃。欲将轻骑逐，大雪满弓刀。

卢纶《塞下曲·其三》

慈母手中线游子身上

衣临行密密缝意恐迟

遲歸誰言寸草心報得

三春暉

孟郊游子吟

千山鳥飛絕

萬徑人蹤

滅孤舟蓑笠翁

獨釣寒

江雪

柳宗元 江雪

漁夜傍西巖宿曉汲清湘燃

楚竹烟銷日出不見人欸乃一

聲山水綠回看天際下中流巖

上無心雲相逐

柳宗元漁翁

回乐峰前沙似雪
管外回
一月乐
夜如峰
远霜前
人不沙
尽知似
望何雪

李益夜上受降城闻笛

受降城外月如霜。不知何处吹芦管，一夜征人尽望乡。

李益《夜上受降城闻笛》

受
降
城
吹
芦

77

寥落古行宮

宮花寂寞紅

白頭宮女在

閑坐說玄宗

元稹行宮

寥落古行宮，宮花寂寞紅。白頭宮女在，閑坐說玄宗。　元稹《行宮》

朱雀橋邊野草花烏衣巷

口夕陽斜舊時王謝堂前

燕飛入尋常百姓家

劉禹錫烏衣巷

聞粲製

朱雀桥边野草花，乌衣巷口夕阳斜。旧时王谢堂前燕，飞入寻常百姓家。

刘禹锡《乌衣巷》

松下問童子言師採藥

去只在此山中雲深不

知處

賈島尋隱者不遇

离离原上草，一岁一枯荣。野火烧不尽，春风吹又生。远芳侵古道，晴翠接荒城。又送王孙去，萋萋满别情。

白居易《赋得古原草送别》

姜	道	燒	離
瀟	晴	不	離
別	翠	盡	原
情	接	春	上
	荒	風	草
	城	吹	一
白	又	又	歲
居	送	生	一
易	王	遠	枯
賦	孫	芳	榮
得	去	侵	野
古	萋	古	火
原			
草			
送			
別			

綠蟻新醅酒

紅泥小火

爐晚来天欲雪能

飲一

杯無

白居易問劉十九

誓掃匈奴不顧身，五千貂錦喪胡塵。可憐無定河邊骨，猶是春閨夢裏人。　　陳陶《隴西行》

陳陶隴西行　聞粲製

誓掃匈奴不顧身五千貂錦喪胡塵可憐無定河邊骨猶是春閨夢裏人

勸君莫惜金縷衣勸君惜

取少年時花開堪折直須

折莫待無花空折枝

杜秋娘金縷衣

聞粲製

折戟沉沙鐵未銷

自將磨

洗認前朝東風不與周郎

便銅雀春深鎖二喬

杜牧赤壁

聞粲製

烟籠寒水月籠沙夜泊秦

淮近酒家商女不知亡國

恨隔江猶唱後庭花

杜牧泊秦淮　　聞粲製

青山隱隱水迢迢秋盡江

南草未凋二十四橋明月

夜玉人何處教吹簫

青山隱隱水迢迢，秋尽江南草未凋。二十四桥明月夜，玉人何处教吹箫。

杜牧《寄扬州韩绰判官》

87

银烛秋光冷画屏

扇扑流萤天阶夜色凉如

水坐看牵牛织女星

杜牧秋夕

闻粲製

娉娉嫋嫋十三餘，豆蔻梢

頭二月初。春風十里揚

路卷上珠簾總不如。

娉娉嫋嫋十三余，豆蔻梢头二月初。春风十里扬州路，卷上珠帘总不如。

杜牧《赠别·其一》

89

多情却似总无情，唯觉樽前笑不成。蜡烛有心还惜别，替人垂泪到天明。

杜牧《赠别·其二》

多情却似总无情

唯觉樽前笑不成

蜡烛有心还惜

别替人垂泪到天明

杜牧赠别其二

闻粲制

澹然空水對斜暉曲島蒼茫接翠

微波上馬嘶看棹去柳邊人歇待

船嶼數叢沙草羣鷗散萬頃江嶼

一鷺飛誰解乘舟尋范蠡

水獨忘機

溫庭筠利州南渡

澹然空水对斜晖，曲岛苍茫接翠微。波上马嘶看棹去，柳边人歇待船归。数丛沙草群鸥散，万顷江田一鹭飞。谁解乘舟寻范蠡，五湖烟水独忘机。

温庭筠《利州南渡》

客去波平槛，蝉休露满枝。永怀当此节，倚立自移时。北斗兼春远，南陵寓使迟。天涯占梦数，疑误有新知。

李商隐《凉思》

客去波平槛，蝉休露满枝。永怀当此节，倚立自移时。北斗兼春远，南陵寓使迟。天涯占梦数，疑误有新知。

李商隐 凉思

君問歸期未有期

巴山夜

雨漲秋池

何當共剪西窗

燭卻話巴山夜雨時

君问归期未有期，巴山夜雨涨秋池。何当共剪西窗烛，却话巴山夜雨时。

李商隐《夜雨寄北》

雲海屏風燭影深

落曉星沉嫦娥應悔偷靈

藥碧海青天夜夜心

李商隱嫦娥

聞粲製

相見時難別亦難，東風無力百花殘。春蠶到死絲方盡，蠟炬成灰淚始乾。曉鏡但愁雲鬢改，夜吟應覺月光寒。蓬山此去無多路，青鳥殷勤為探看。

李商隱無題其一

向晚意不适

驱车登古

原夕阳無限好只是近

黄昏

李商隐登樂游原

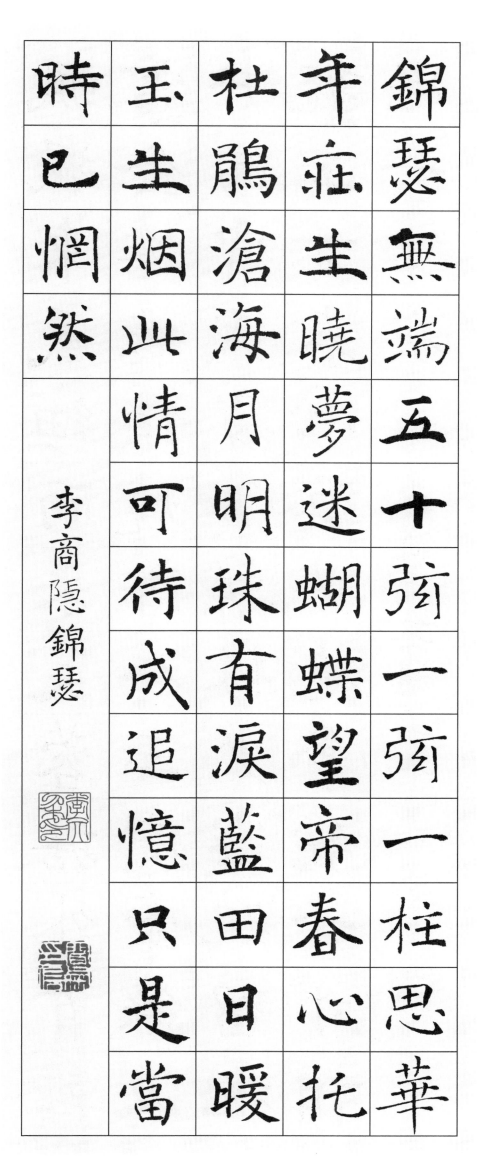

錦瑟無端五十弦 一弦一柱思華

年華生曉夢迷蝴蝶望帝春心托

杜鵑滄海月明珠有淚藍田日暖

玉生煙此情可待成追憶只是當

時已惘然

李商隱 錦瑟

颯颯東風細雨來，芙蓉塘外有輕雷。金蟾齧鎖燒香入，玉虎牽絲汲井回。賈氏窺帘韓掾少，宓妃留枕魏王才。春心莫共花爭發，一寸相思一寸灰。

李商隱《無題·其二》

颯颯東風細雨來芙蓉塘外有輕

雷金蟾齧鎖燒香入玉虎牽絲汲

井囘賈氏窺簾韓掾少宓妃留枕

魏王才春心莫共花爭發

思一寸灰

李商隱無題其二

嶺外音書絕經冬復歷

春近鄉情更怯不敢問

来人

江雨霏霏江草齐，六朝如梦鸟空啼。无情最是台城柳，依旧烟笼十里堤。

韦庄《台城》

柳依旧烟笼十里堤

夢鳥空啼無情最是臺城

江雨霏霏江草齐六朝如

韦庄臺城

聞粲製